VENTE
DU FONDS
DE PLANCHES GRAVÉES,
IMPRESSIONS,
ESTAMPES, RECUEILS, LIVRES, ETC.,

APRÈS LE DÉCÈS DE FEU M. PIERRE **BAQUOY**,

GRAVEUR D'HISTOIRE,

Les lundi 9, mardi 10 et mercredi 11 novembre 1829, à onze heures du matin,

RUE STE.-HYACINTHE-ST.-MICHEL, N° 2,

QUARTIER DU LUXEMBOURG.

Exposition publique le Dimanche 8 Novembre, veille de la Vente, de midi à trois heures.

Les Adjudications par le ministère de M°. DUFOSSÉ, Commissaire-Priseur, rue St.-André-des-Arts, n°. 50.

LA NOTICE A PARIS,

Chez POTRELLE, Appréciateur d'objets d'arts, rue des Vieilles-Étuves-Saint-Honoré, N°. 5.

NOVEMBRE 1829.

ORDRE DE LA VENTE.

PREMIÈRE VACATION.

Le lundi 9 novembre 1829, à onze heures du matin.

On vendra les Estampes anciennes, modernes, et les Vignettes.

DEUXIÈME VACATION.

Le mardi 10 novembre, à onze heures du matin.

Toutes les Planches gravées, Impressions, Estampes encadrées, en feuilles. — Suite de Vignettes. — Restant d'Estampes anciennes, et les Portefeuilles.

TROISIÈME ET DERNIÈRE VACATION.

Le mercredi 11 novembre, à onze heures du matin.

Les Recueils d'Estampes, les Livres de bibliothèque, etc., etc., etc.

Nota. Il ne sera vendu aucune espèce d'Épreuves provenant des Planches gravées désignées à la présente Notice. Les Dessins, les Cuivres et toutes leurs Impressions seront livrés de suite à chaque acquéreur, lors des adjudications.

NOTICE.

Au moment où nous mettons en vente les planches gravées par feu M. Pierre BAQUOY, nous croyons faire plaisir aux amateurs des arts, en leur donnant une courte notice sur la vie et les ouvrages de cet artiste.

Pierre-Charles BAQUOY, né à Paris en 1759, était fils et petit-fils de Charles et Maurice BAQUOY, tous deux peintres et graveurs estimés, et dont les ouvrages sont connus et recherchés par les amateurs de livres à figures. On trouve de leurs vignettes dans l'édition in-4°. des *Métamorphoses d'Ovide* et dans l'*Histoire de France*, du père Daniel. Pierre-Charles BAQUOY, né dans les arts, se livra, dès son enfance, aux études nécessaires pour cette carrière, dans laquelle il se fit une fort belle réputation. Ses connaissances dans le dessin, ses mœurs douces et la bonté de son caractère le firent distinguer parmi d'autres concurrens, et lui valurent la place de maître de dessin au collége de la Marche, où il professa cet art avec le plus grand succès pendant plus de quinze ans. Il avait fait de fort bonnes études, et il sentait que les vignettes seules ne suffisaient pas pour établir sa réputation et le faire connaître. Il entreprit de graver, d'après Le Sueur, *le Martyre de Saint Gervais et de Saint Protais*, dans les dimensions de 32 p°. sur 22 p°.; il y réussit parfaitement, et cette planche a été fort appréciée. Celle qu'il fit ensuite d'après M. Monsiau, *Saint Vincent de Paul*, fondateur de l'hospice des Orphelins, sauvant des rigueurs de la saison de malheureux enfans abandonnés par leurs mères, eut le plus grand succès; elle

fut recherchée par les amis des arts et de l'humanité : ce qui engagea cet artiste à lui chercher un pendant. Il fit choix de *Fénélon* donnant des secours à des soldats blessés, après la bataille de Malplaquet, d'après le dessin de M. Fragonard. Cette production accrut encore le succès de la première planche, et toutes deux le placèrent au rang des graveurs d'histoire. Il entreprit ensuite deux autres planches, *Frédéric* et *Voltaire*, d'après M. Monsiau, *Montaigne* et *le Tasse*, d'après M. Ducis, dans lesquelles on retrouve et le même talent et la même touche que dans les précédentes.

Le succès extraordinaire qu'avait obtenu *Fénélon* et *Saint Vincent de Paul* avait fait naître à Pierre Baquoy l'idée de réduire ces deux planches dans un plus petit format, afin de les mettre à la portée de toutes les fortunes. Il s'occupait de ce travail, qui touchait presqu'à sa fin, lorsque, le 4 février 1829, il fut enlevé subitement à sa famille et à ses nombreux amis.

Indépendamment des planches que nous citons ici, il en a exécuté une foule d'autres, tant pour le grand Musée Robillard, Péronville et Laurent, que pour la continuation du même ouvrage par M. Henri Laurent ; pour l'*Histoire Romaine*, par Mirys, la *Sainte Bible*, les OEuvres de Racine, de Delille, de Gessner, de Berchoux, ainsi qu'une foule d'autres vignettes qui ornent les belles éditions de notre librairie, et dont le détail serait trop long dans cette notice.

Dans toutes les productions de feu M. Baquoy, on trouve une finesse de touche, une expression de sentiment et une correction de dessin qui pourraient nous servir de preuves que le caractère des artistes se peint dans leurs ouvrages ; car personne plus que lui n'avait de douceur et d'aménité dans la vie privée et de justesse dans l'esprit. Il a été enlevé trop tôt à sa famille, à ses amis et aux arts.

NOTICE
DE PLANCHES GRAVÉES,
ET IMPRESSIONS.

PLANCHES GRAVÉES AU BURIN,

PAR FEU M. PIERRE-CHARLES BAQUOY,

GRAVEUR D'HISTOIRE.

1. SAINT GERVAIS ET SAINT PROTAIS.

Ils refusent de sacrifier aux idoles. Le consul Astasius veut forcer Gervais et Protais à rendre hommage à Jupiter; ces intrépides défenseurs de la foi s'y refusent. Ils sont condamnés au dernier supplice et méritent la palme du martyre.

Grande planche gravée sur le dessin exécuté par M. Seb. Leroy, d'après le tableau

peint par Eustache Lesueur, qui se voit au Musée Royal. Larg. du cuivre, 32 p°. 10 lig. — Haut. 42 p°.

IMPRESSION.

Épreuves avec la lettre..	61
Id. aux lettres tracées à la pointe	90
Id. avant la lettre..	20
Id. avant la lettre, sur papier de Chine.........	5
Id. à l'eau-forte et d'essai	21

En tout, la planche, le dessin et cent quatre-vingt-quinze épreuves.

2. SAINT VINCENT DE PAUL.

Ce héros de l'humanité, fondateur des Dames de la Charité et des Enfans-Trouvés, sauve des rigueurs de la mauvaise saison de malheureux enfans abandonnés par leurs mères.

FÉNÉLON.

Ce vénérable prélat, après la bataille de Malplaquet, reçut dans son palais et dans plusieurs maisons qu'il loua, tous les officiers et soldats blessés, et allait les panser lui-même.

Deux planches gravées d'après les compositions de MM. Monsiau et Fragonard. Haut. 21 p°. 8 lig. — larg. 16 p°. 5 lig.

IMPRESSION DE LA PREMIÈRE PLANCHE.

Épreuves avec la lettre	13
Id. aux lettres à la pointe	98
Id. avant la lettre	10
Id. avant la lettre, sur papier de Chine	4

IMPRESSION DE LA DEUXIÈME PLANCHE.

Épreuves avec la lettre	4
Id. aux lettres tracées à la pointe	24
Id. avant la lettre	11
Id. avant la lettre, sur papier de Chine	0
Id. à l'eau-forte et d'essai	7

En tout, les deux planches, les dessins et cent six épreuves.

3. MONTAIGNE ET LE TASSE.

Captivité du Tasse. État de démence et d'abandon où le trouva Michel Montaigne en allant le visiter lors de son passage à Ferrare.

FRÉDÉRIC ET VOLTAIRE.

Voltaire retiré à Postdam, dans le palais du Roi de Prusse, est comblé d'honneurs et de bienfaits, sans autre assujettissement que celui de passer quelques heures avec le Roi, pour corriger ses ouvrages et lui apprendre les secrets de l'art d'écrire.

Deux planches gravées d'après les ta-

bleaux et dessins de MM. Ducis et Monsiau. Hauteur 22 p°. 2 lig.—larg. 17 p°. 1 lig.

IMPRESSION DE LA PREMIERE PLANCHE.

Épreuves avec la lettre......................................	585
Id. aux lettres tracées à la pointe................	104
Id. avant la lettre..............................	48
Id. avant la lettre, sur papier de Chine..........	14
Id. à l'eau-forte et d'essai......................	41

IMPRESSION DE LA DEUXIEME PLANCHE.

Épreuves avec la lettre......................................	582
Id. aux lettres tracées à la pointe................	107
Id. avant la lettre..............................	57
Id. avant la lettre sur papier de Chine...........	14
Id. à l'eau-forte et d'essai......................	6

En tout, les deux planches, le tableau de Montaigne et le Tasse, par M. Ducis, le dessin de Frédéric et Voltaire, par M. Monsiau, et mille quarante-huit épreuves.

4. NAPOLEON A SAINTE-HÉLÈNE.

Il dicte au jeune Lascases, les notes qui doivent servir à rédiger ses mémoires.

Planche gravée sur le dessin exécuté par M. Chasselat.

Haut. 19 p°.—larg. 14 p°.

IMPRESSION.

Épreuves avec la lettre......................................	81
Id. avant la lettre..............................	28

ET IMPRESSIONS. 9

Épreuves avant la lettre, sur papier de Chine.......... 7
Id. à l'eau-forte et d'essai...................... 9

En tout, la planche, le dessin et quatre-vingt-quinze épreuves.

5. Une vignette in-4°., représentant un sujet allégorique à Catherine de Russie, gravée d'après le dessin de M. Monsiau (planche inédite); la planche, le dessin et sept épreuves.

6. SAINT VINCENT DE PAUL ET FÉNÉLON.

Ces deux planches, presqu'entièrement terminées, ont été réduites d'après les grandes déjà désignées; elles sont le dernier ouvrage que gravait M. Baquoy, quand une mort subite l'enleva à sa famille. Haut. 16 p°. 7 lig. — larg. 12 p°. 6 lig.

Les planches et vingt-trois épreuves.

7. CYPARIS.

Cyparis, fils de Télèphe, nourrissait un cerf qu'il tua par mégarde; il en eut tant de regret qu'il voulut se donner la mort. Apollon le métamorphosa en cyprès.

Planche gravée au burin par Mme. Henriette Francisque Couët, née Baquoy, d'après le tableau peint par M. Albrier. Haut. du cuivre, 18 p°. 8 lig. — larg., 13 p°. 9 lig.

IMPRESSION.

Épreuves avec la lettre.............................. 100
Id. aux lettres tracées à la pointe............... 26

En tout, la planche et cent vingt-six épr.

ESTAMPES ENCADRÉES ET EN FEUILLES.

8. Le Passage du Granique ; — la Bataille d'Arbelles; — la Famille de Darius; — la Défaite de Porus ; — et l'Entrée triomphante d'Alexandre dans Babylonne.

Cinq grandes estampes exécutées en seize planches, d'après Ch. Le Brun, par Edelinck et Ger. Audran (ayant toute leur marge.)

9. Porus, blessé et accablé, tombe de dessus son éléphant.

Estampe en trois planches, gravée par B. Picart, d'après Ch. Le Brun (aussi toute sa marge).

10. La Bataille et le Triomphe de Constantin

contre Maxence; — Coriolan se laissant fléchir par sa mère.

Trois estampes en neuf planches, gravées d'après Ch. Le Brun et N. Poussin, par Audran.

11. La Bataille des Amazonnes, par Lucas-Vorsterman.

Grande pièce en six planches.

12. Le Martyre de saint Protais; — la Résurrection du Lazarre; — les Vendeurs chassés du temple; — la Pêche miraculeuse; — le Repas du Pharisien; — le Frappement du rocher; — Jésus guérissant les malades; — le Baptême de saint Jean, et autres pièces d'après Le Sueur, Poussin et Jouvenet, gravées par Audran et Cl. Stella.

13. Henri IV et sa famille, d'après Vandyck et Porbus, gravé par Massard et Bertonnier.

14. La Maîtresse du Titien, gravée par M. Forster.

15. La Vierge aux rochers, d'après Léonard de Vinci, par M. Aug. Desnoyers.

16. La Vierge au poisson, gravée par M. Chatillon, d'après Raphaël.

17. Marie Stuart, d'après M. Ducis, par M. Pauquet.

Epreuve avant la lettre, sur papier de Chine.

18. La Leçon d'Henri IV; — Henri IV, Sully et Gabrielle.

Deux pièces gravées par MM. Allais et Géraut, d'après M. Fragonard.

19. Molière lisant son Tartuffe chez Ninon de l'Enclos ; gravé par Anslin d'après M. Monsiau.

Epreuve avant toutes lettres.

20. L'Enfant sommeillant; jolie estampe gravée par M. Achille Lefèvre, d'après le tableau peint par M. Prud'hon.

21. Portrait de Napoléon, d'après M. Steuben, par le même graveur.

Epreuve tirée sur papier de Chine.

22. Louis XVI distribuant des bienfaits à de pauvres paysans dans l'hiver de 1788, gravé par M. P. Adam, d'après M. Hersent.

Epreuve avant la lettre.

23. Le Bain de Léda, d'après le Corrège, par Porporati ; — la Nymphe surprise, d'après M. Lancrenon, par M. Bein.

Cette dernière est avant la lettre.

24. Fête à Cérès et Fête à Bacchus ; deux pièces

gravées par Fortier et Girardet, d'après Nicolas Poussin.

Magnifiques épreuves avant la lettre, ayant toute leur marge.

25. L'Enlèvement des Sabines, gravé d'après le même peintre, par M. Henri Laurent.

26. Le Chien du régiment, d'après le tableau peint par M. Horace Vernet, gravé par M. Le Comte.

Épreuve avant la lettre.

27. Léonidas au Passage des Thermopyles, d'après David.

Epreuve gravée à l'eau-forte par M. Le Bas; imprimée sur papier de Chine.

28. Une Epreuve d'eau-forte de l'Hippocrate, d'après Girodet.

29. Les Derniers Momens du duc de Berry, gravés par Giradet, d'après M. Fragonard.

Epreuve avant la lettre.

30. Pierre-le-Grand, gravé par M. Ad. Migneret, d'après M. Steuben.

Épreuve avant la lettre.

31. La même estampe avec la lettre.

32. Serment des Horaces, d'après David, gravé par Alex. Morel.

Epreuve avant la lettre.

33. Jugement de Salomon, d'après N. Poussin, par le même graveur.

Epreuve avant la lettre.

34. La Mort d'Hyppolite; grande estampe, gravée par Darcis et M. J. Godefroy, d'après M. C. Vernet.

35. La même Estampe, épreuve avant la lettre.

36. Philippo Lippi, amoureux de son modèle, gravé par Maile, d'après M. de la Roche.

37. La Mort de Démosthènes, d'après M. Boisselier, par M. Dien.

38. Quinze pièces, dont : l'Accordée de village; l'Aveugle joueur de violon; la Lettre de recommandation; le Doigt coupé; les Marionnettes, etc. : gravées par M. Jazet, d'après Greuze et Wilki (2 lots).

39. Statues dessinées d'après l'antique par Piroli, et gravée par Piranesi (52 pièces).

40. Portrait en pied de Louis-le-Bien-Aimé, gravé par Cathelin, d'après Vanloo.

41. Cent quarante Statues d'après l'antique, par Poilly, Dorigny, Randon, Aquila, etc.

42. Judith tenant la tête d'Holopherne; — un Camée de la Galerie de Florence; — le Désir

et le Repentir; trois pièces par Voyez et Masquellier.

43. Vingt-huit bonnes Estampes, dont: l'Éducation d'Achille;—l'Elèvement de Déjanire, par Bervic;—Bélisaire;—la Vierge au Linge; —Homère, par MM. Desnoyers et Massard; le Bain de Léda;—Vénus et l'Amour, par Porporati; les Batailles d'Austerlitz et d'Aboukir;—l'Entrée de Henri IV à Paris;— la Cène, et autres pièces remarquables, étant presque toutes très-belles et anciennes épreuves (cet article formera 13 lots).

44* La Vengeance de Cérès;—le Cruel rit des pleurs qu'il fait verser;—l'Amour réduit à la raison;—et l'Amour vengé; gravés par Copia et M. Mariage, d'après Prud'hon et Fragonard.

45. Seize pièces, dont: la Descente de Croix;— Martyre de St. Laurent;—Transfiguration; Résurrection du Lazare;—Mort de Saphyre; —Moïse sauvé des eaux;—Eliezer et Rebecca;—la Femme adultère, etc., etc.; gravées par Poilly, Audran, Baudet, Picart, Pesne, Rousselet et Mariette.

46. Quarante pièces tirées de l'Écriture-Sainte, gravées par Edelinck, Audran, Flipart, Tardieu et autres, d'après le Brun, le Guide, Dominiquin, Lagillière et Natoire.

47. Trente-sept pièces, dont : les Élémens; Vulcain, Vénus et plusieurs plafonds, d'après le Brun, Raphaël, Mignard, Boullongne, Coypel, etc., gravées par Poilly, Natier, Dupuis, Desplaces et autres.

48. Vingt-sept pièces, dont : le Temps qui enlève la Vérité; — la Femme adultère; — Triomphe de Galatée; — saint Paul et saint Barnabé; — Massacre des Innocens; — l'Assomption, et Athalie, par et d'après les grands maîtres.

49. Le Testament déchiré; — les Sevreuses; — le Néapolitain; — la Grand-Maman; — la Bonne Éducation; — la Tricoteuse; — le Retour de nourrice, et la Paix du ménage; En tout, vingt-sept pièces, d'après Greuze.

50. La Descente de Croix, d'après Raphaël, par Volpato; — le Massacre des Innocens, d'après le Guide, par Bartolozzi; — le Silence de la Vierge, et les Disciples d'Emmaüs, d'après Rembrandt, par Defrey.

51. Clytie, d'après A. Carrache; — Vénus et Cupidon, d'après L. Giordano, par Bartolozzi; — la Descente de Croix, et le Mariage de sainte Catherine, d'après le Corrège.

52. Dix pièces, dont : Apollon couronnant la Vérité; — Mars et Vénus; le Christ au tom-

beau; — Camée antique; — saint Jean; — Moïse foulant aux pieds la couronne de Pharaon; — Didon, etc., par Audoin, Duclos, Forster, Girardet, Bouillard, Volpato, Sharp et Bartolozzi.

53. Statues antiques qui décorent les palais du Louvre et des Tuileries, gravées par Baudet et Mellan.

54. Trente-six pièces de sujets de l'Écriture-Sainte et fabuleux, gravées par Baudet, Sadeler, Wagner, Cunego, Wisscher et Chasteau, d'après Michel-Ange, André-del-Sarte, Carrache et Zampieri.

55. Quarante-quatre Études et Statues d'après l'antique, gravées par Audran, le Potre, Duclos et Mellan.

56. Ornemens d'Architecture, Sculpture, tels que vases, candélabres, frises et bas-reliefs (90 pièces).

57. Cent soixante et une pièces d'Études de figures et animaux, gravées à l'eau-forte, par M. le chev. de Claussin, dans la manière de Boissieu (2 lots).

58. Mille vingt-huit pièces de sujets de tous genres, gravées par Audran, S. A. Bolssvert, Drevet, Masson, Poilly, Wisscher, B. Picart, Facius, Dorigny, Rossy, Mellan, Lebas,

Leclerc, Cunego, Cochin, Maurice Baquoy, Tardieu, Perelle, Sadeler, la Belle, Thomassin, Surûge, etc., d'après d'anciens et célèbres peintres (18 lots).

59. Six feuilles d'Ornemens et Arabesques, gravés d'après Raphaël.

60. Deux cent vingt-trois portraits de personnages illustres, gravés par Audran, Edelinck, Nanteuil, Drevet, Poilly, Larmessin, Gaucher, Vanschuypen, Cochin, Muller, N. Tardieu, Lebas, Wagner, Klaubert, Wille, Daullé et Delaunay; d'après Lebrun, Mignard, Coypel, Hyacinthe Rigaud, Vandick, le Sueur, Largilière et Detroy (Cet article formera 6 lots).

61. Collection de charmans paysages, gravés au burin, d'après les tableaux de Claude Lorrain, Berghem, Carle Dujardin, Vinans, Lucatelli et Joseph Vernet; cinquante-huit pièces (7 lots).

62. Deux cent trente-une pièces, dont: Anatomie de peinture et sculpture, par Tortebat; figures d'Écorchés, par Bouchardon; et autres Estampes, telles que Paysages, Vues, Marines, Batailles et sujets de genre, gravées par Ransonnette, Godefroy, Lemaître, Pillement, Duparc, Duplessis-Berteaux, Masquelier et autres artistes. Cet article sera divisé.

63. Cent trente-cinq pièces représentant des Sujets militaires, mythologiques, Scènes familières, Paysages, Vues et Monumens; gravées par Desaulx, Waston, Adam, Mécou, Roger, Badoureau et Schiavonetti (14 lots).

OUVRAGES EN RECUEILS.

64. Tableaux, Statues, Bas-Reliefs et Camées de la Galerie de Florence et du Palais Pitti, dessinés par Masquelier; les explications par M. Mongez; 48 liv. in-f°. broch.

65. Les Travaux d'Hercule, gravés par Pesne, d'après N. Poussin; diverses figures du Vatican par Raphaël; Plafonds de différens palais, gravés par Audran, d'après Ch. Le Brun.

66. Le Sacre de Louis XV, ouvrage in f°. composé de plus de cent feuilles de texte et gravures.

67. Collection des Tapisseries représentant les Conquêtes de Louis XIV, gravées par Israël Silvestre, Simonneau, Baudouin, Cochin Bonnart et autres.

68. Fêtes données par la ville de Paris au Roi Louis XIV, avec une collection des costumes du temps; 60 pièces.

69. Trois cent seize pièces diverses, provenant de l'œuvre de Saint-Non.

70. Catalogue raisonné de toutes les Estampes qui forment l'œuvre de Rembrandt et des principales pièces de ses élèves, par M. Le Cher de Claussin; 2 vol. in-8°. broch. Paris 1824 et 1828, impr. Firmin Didot.

71. Quarante trois pièces gravées d'après les tableaux du cabinet Poullain.

72. Vingt-huit pièces pour la Galerie du Palais-Royal.
 Épreuve avant la lettre (2 lots).

73. Quarante-cinq pièces provenant du Musée Filhol (2 lots).

74. Trente-cinq pièces représentant les vues de l'Hôtel des invalides, et autres monumens de Paris et de Versailles.

75. Galerie universelle, ou Recueil des portraits des personnages les plus célèbres dans la politique, les armes, les sciences et les arts; 2 vol. in-4°. rel.

76. Napoléon et ses contemporains, suite de gravures représentant des traits d'héroïs-

me, de clémence, etc., avec texte; publié par M. le colonel Aug. de Chambure. Exemplaire avant la lettre.

77. Voyage pittoresque et historique à Lyon, aux environs et sur les rives du Rhône et de la Saône; par M. Fortis; composé de 20 planches gravées par Piringer.

78. Vies ou Portraits des hommes illustres; 20 cahiers, avec texte italien.

79. Voyage pittoresque et historique de l'Istrie et de la Dalmatie; rédigé d'après l'itiné- de L. F. Cassas, par J. Lavallée; 60 planches in-f°.

80. Recueil d'un choix de Têtes gravées d'après Raphaël par Paul Fidanza, peintre romain; 2 vol. in-f°. broch. Rome, 1785.

VIGNETTES.

81. Suites de très-jolies Vignettes anglaises, gravées pour différens ouvrages, par Smith, Rolls, Agar, Heath, Greatbatch, Finden, Davenport, Robinson, Romney et Conrad;

presque toutes épreuves avant la lettre, et sur papier de Chine ; cinquante-deux pièces (6 lots).

LITHOGRAPHIES.

82. La Marée d'équinoxe, d'après M. Roqueplan, par M. Garnier ; épreuve sur papier de Chine.

83. Treize lithographies dont : la Vedette ; Tiens ferme ; petits ! petits ! Ecosssais combattant ; Mauvaise rencontre ; Retour du neveu, et autres du même genre ; par MM. Horace Vernet et Grénier.

84. Psyché après avoir connu l'Amour, charmante lithographie, d'après M. Delorme ; épreuve avant la lettre, sur papier de Chine.

85. Douze lithographies dont : la Nourrice, Paysans de Montmorency ; le Serment ; le Retour du chasseur ; Ancien coq du village, etc., par V. Adam, Horace et autres artistes.

86. Vingt-deux lithographies représentant des Têtes dessinées d'après nature, pour l'alphabet des dames ; par M. H. Grevedon.

87. Neuf lithographies, dont : le Ruisseau ; le Signalement ; l'Avant-poste ; le Hussard et les Papillotes ; par MM. Villeneuve et Grénier.

88. Trois cent quatre-vingt-neuf lithographies, telles que : Chasses, Paysages, Marines, Voitures, Sujets militaires et de genre, Têtes d'études, Portraits, Académies, Saintetés, etc.; par MM Horace Vernet, Grénier, V. Adam, Villeneuve, Mauzaisse, Monanteuil, Albrier et Maurin (9 lots).

TERRES CUITES.

89. Deux Bas-Reliefs en terre cuite, sujets d'Anacréon, dans le style de Lemoine.

PORTEFEUILLES.

90. Trente bons Portefeuilles presque neufs, garnis de leurs toiles, cordons, et recouverts en papier, dont les dimensions suivent, savoir : les plus grands de 42 p°. sur

24 PORTEFEUILLES.

30 p°.; — autres de 39 sur 28; — de 28 sur 21; et quelques-uns de moyens formats. Cet article sera divisé.

91. Les Plans, Cartes géographiques et Objets non désignés dans la présente notice, seront vendus sous ce numéro.

V^e. BALLARD, IMPRIMEUR DU ROI,
RUE J.-J. ROUSSEAU, N°. 8.

www.ingramcontent.com/pod-product-compliance
Lightning Source LLC
Chambersburg PA
CBHW030131230526
45469CB00005B/1898